中国画入门·虫鱼

任耀义 著

上海书画出版社

目　录

前　言

我国昆虫种类繁多。冬季过后、色泽艳丽、千姿百态的各类昆虫纷纷登场，是大自然赋予它们特有的魅力，为人类的审美与生活增添了情趣和色彩。

自古至今，画家常把艳丽多姿的昆虫作为艺术创作的素材，描绘它们各异的彩妆、灵动的身躯、千变的姿态，或在草丛中跳跃，或在花海中飞舞。这些我们熟悉或不熟悉的昆虫，是画家在艺术创作中的生动对象。为了更好地展示它们各自特有的形态和色彩，我们很有必要对昆虫进行仔细观察，认真研究，从而融入到我们的艺术创作中，只有这样，笔下的作品才会有生命力，才能感染读者，成为上佳的艺术品。

观察与速写

用写意的方法画昆虫是不允许反复改动的。这要求画家必须具备过硬的写生能力和造型能力，必须要经常深入到自然界去反复观察，用速写、默写来提高对昆虫形体结构的理解，同时还要了解昆虫在自然界的生活规律和各种动态及不同地域不同季节的不同昆虫。

画速写是解决造型能力的最好方法。顾名思义，速写就是用最简单的线条，迅速准确地记录昆虫的各种形体动作，抓住瞬间的姿态变幻，因为有些东西是可遇不可求的。一般画速写都是由慢到快、由静到动、由简到繁，用循序渐进的练习方法，这能很快提高造型能力。如时间允许，则可以进行细细刻画，画多了自然熟能生巧，为创作带来妙笔生花的乐趣。

立意与构图

古人云"揣摩"，是为"立意"，写意画的创作是建立在画家对生活熟悉的基础上的，同时也反映出画家自身的修养与内涵。画家的创作灵感来自于"读万卷书、行万里路"，要有锲而不舍的精神，才能让笔墨生化出新"生命"的亮点。

自然界的花草树木、飞鸟鸣虫，都是画家取之不尽的创作素材，其生动活泼的形象、千姿百态的动势都能激发出画家的创作灵感和创作冲动，但要创作出一幅优秀的作品只凭冲动是远远不够的，古人云"意在笔先"，优秀作品诞生前必有好的创意。由创意到运用笔墨的最后体现往往是需要反反复复推敲的，如此才能使笔墨得以拓展和延伸，达到"以物抒情"演变为"情由心造"的艺术境界。

创作前可先画些小稿，不同的组合搭配与取舍变化都会产生不同的暗示，可以启动灵感，做到心领神会，由此而使作品的品质提高，更能吸引读者。

构图与立意是互补的，再好的立意，没有好的构图也不能感人，谢赫"六法论"特别道出了经营位置的重要性。构图有其自身法则，要突出主题，做到虚实呼应、层次分明，密而不堵、疏而不空，互相衬托，自我完善才能达到创作的最高境界。构图是巧思的结果，符合立意所需的构图才是最完美的。

中国画构图与西洋画构图有很大的区别。中国画强调意境，西洋画强调写实；中国画主要是表现，西洋画主要是再现；中国画的透视是散点法，西洋画的透视是焦点法；中国画立意在似与不似之间，西洋画立意是酷肖和逼真。这些区别必定有各自的优势，也可取长补短。

创作与步骤

生活是创作取之不尽的源泉，艺术也为生活增添了无限乐趣。生活素材的积累是创作的核心，创意又是中国画的灵魂，二者的相互交融、相互契合才能达到尽善尽美。

在确认选题进行创作时须切记，要把握鲜明的民族特征和地域特征，表现自己最熟悉的自然环境和自然生物，以此让选题的内涵得到淋漓尽致的发挥，如此才能走向成功的彼岸。

笔墨当随时代，创作时的思维、理念、工具、材料等，都应有明显的时代烙印，并坚定追求时代审美的信念，从而使作品的内涵与时代相符。

创作时的心态对画家也有直接影响。古人治艺之精，当为今人之楷模。求精必先静，用静的心态去对待一笔一画，作品必然会精。为了营造这种心态，创作时不要操之过急，而是先静下心来读些书，读些画，从中得到一些领悟。当心态进入角色，即会有灵感产生，它是自身情绪的产物，是内在领悟的深化，同时孕育着新"生命"的诞生。

画好画还需要画家要独具慧眼。眼力高可提高作品的格调，当然这是以画家的艺术涵养为根基的，在艺术修养上花的时间越多，成功概率就越高，所以，"修炼"是艺术家必做的功课，创作则是悟性的演示。

艺术作品的创作应该是最自由的。但它的自由是在长期严格训练的基础上产生的。作画步骤更有一定的规律，但不是一成不变，如你对表现对象了如指掌，那么这步骤可按你的需要去发展和改变，功夫越深、越扎实才会有更大的自由度。

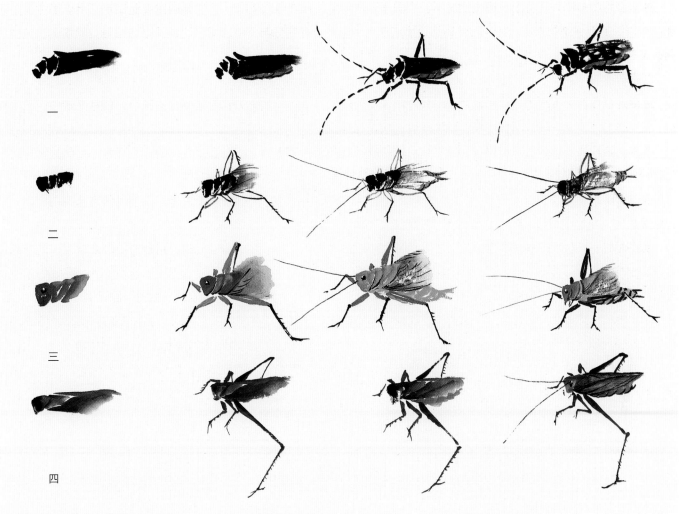

一　二　三　四

一、天牛

天牛是常见的甲虫，栖于树上。先用笔蘸深墨，用侧锋画出甲壳，然后再画出头部。用赭石调淡墨画出胸部与腹部。用焦墨画出触须和肢脚，然后蘸白色点出背甲的斑点。

二、蟋蟀

蟋蟀是一种直翅类昆虫，体形圆长，通体为黑色或褐色。先用焦墨画头、胸等部位，要留有虚实。再用淡墨画出双翅，要有深淡，有灵动感，然后再加画肢脚。接着用细笔画出触须，用淡赭色画腹部。注意雄性身体较小，雌性翅短，尾部有产卵管，要有区别。

三、扎儿

扎儿多栖于草丛中，跳跃灵活，体色大多与自然界吻合。先用笔尖蘸三绿、石青画出头部与胸部、注意用笔要爽快。再用笔蘸些清水，笔尖蘸些石青、胭脂（注意淡些），画出双翅和肢脚，后肢较为发达，用笔要劲挺。接着用笔尖蘸些三绿和藤黄画出腹部，然后再画触须、眼睛等。

四、蝗虫

蝗虫多栖于草丛中，跳跃灵活，喜结队飞行。先蘸较深的汁缘，再用笔尖蘸胭脂，画出头部及胸背部。再用此色画出肢脚，接着用朱磦色画腹部，最后用深墨点睛及勾勒腹部。

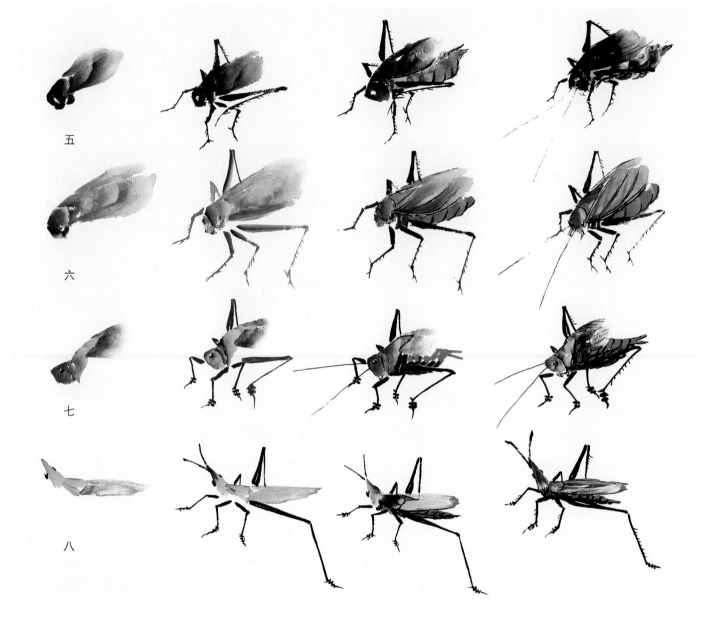

五、蝈蝈

蝈蝈多生长在北方，栖于草丛和树枝上，以豆类为食，品种较多，体色各异，常见有深褐色、绿色、青色等，善鸣。先用笔蘸水后再蘸些三绿，画出头部、胸部、双翅。蘸花青画出肢脚。用朱磦加些胭脂画出蝈蝈的腹部，再用墨线勾一下，然后画触须、眼睛等。

六、纺织娘

纺织娘栖于草丛中和小树枝上，善跳跃。先用笔蘸些草绿色，再用笔尖蘸些胭脂画出头部、胸部、双翅等。再加些花青画出肢脚。然后加些三绿画出腹部，用墨线勾出部分外形及触须，用深墨点出双眼。

七、螽斯

螽斯多栖于草丛中，主食草类、善跳跃。先蘸三绿并加些胭脂，画出头部、胸部、双翅等。再加些花青画出肢脚，后肢较长而发达。然后用朱磦加些藤黄画出腹部，用深墨画眼睛和触须等。

八、蚱蜢

蚱蜢多栖于草丛中，体色有绿色和褐色等，善跳跃。先用三绿画出头部、胸部。再用笔根蘸些淡胭脂画出双翅。接着蘸些花青画出肢脚。然后用朱磦画出蚱蜢的肚子，用深墨画出触须和后肢上的毛刺。

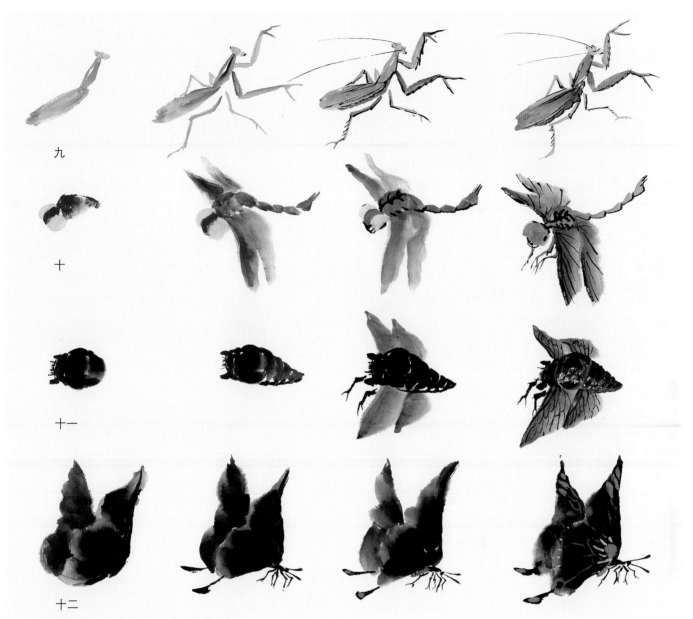

九

十

十一

十二

九、螳螂

螳螂常见于草丛中和树枝上，以捕食小昆虫为主，体色有绿色、深褐色等。先用笔蘸些三绿，画出头部、胸部、双翅等。再画出肢脚和双眼。然后蘸些朱磦画出腹部，并用墨线勾一下，最后画出双须。

十、蜻蜓

蜻蜓是一种常见的昆虫，多活动于水塘边。先用笔蘸清水，先后点些三青和花青，画出蜻蜓的胸部、眼睛等。接着再画腹部，并用淡墨画出双翅，注意用笔节奏快些，能留点飞白效果更佳，最后用墨线勾出体形和翼翅中的纹脉。

十一、蝉

蝉是生活中常见的昆虫，栖树上，善鸣。先用笔蘸焦墨画出头部、胸部等。再用笔尖蘸清水画出腹部。接着用白云笔蘸水和淡墨（如能加些胶水更佳）画出双翅，用笔要快爽，最后用焦墨点出眼和肢脚等。

十二、蝶

蝶品种很多，双翅色彩鲜亮丰富。先用笔蘸清水，用笔尖蘸焦墨，画出前翅，再画后翅。蘸焦墨，画出蝶的胸部、肢脚和触须等。然后用干净的笔蘸朱磦，画出蝶腹及翅上的花纹。

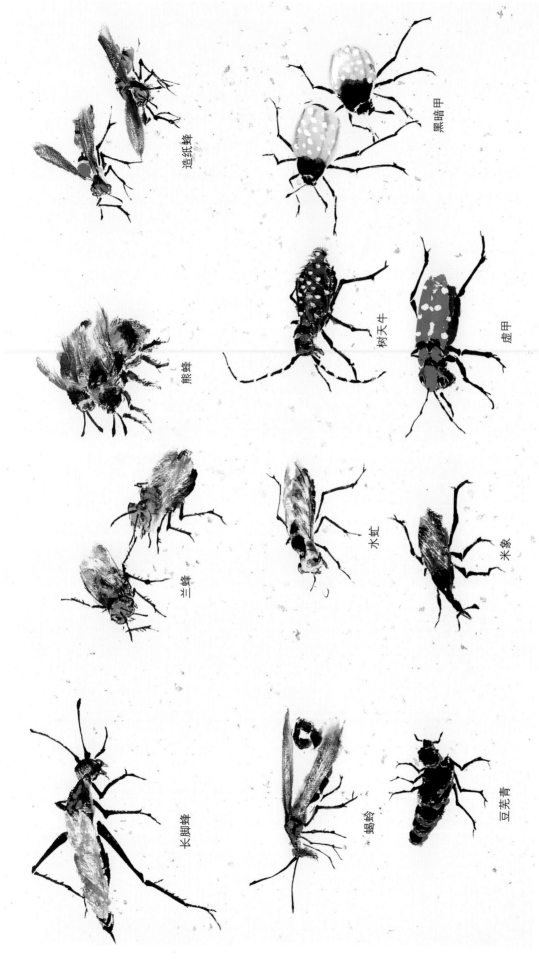

造纸蜂

黑暗甲

熊蜂

树天牛

虚甲

兰蜂

水虻

米象

长脚蜂

蝎蛉

豆芫青

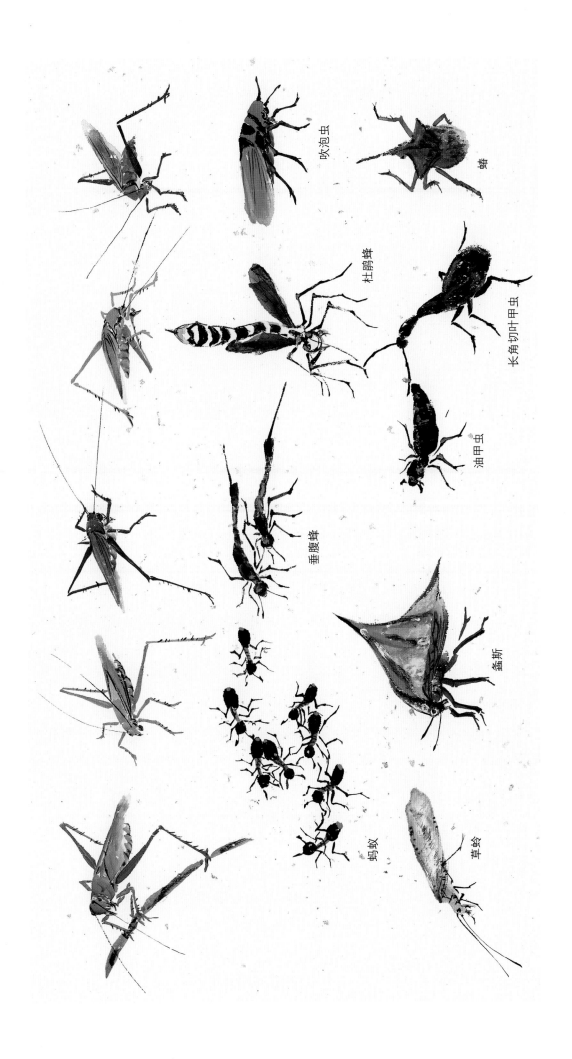

吹泡虫

蟭

杜鹃蜂

长角切叶甲虫

油甲虫

垂腹蜂

蟋斯

蚂蚁

草蛉

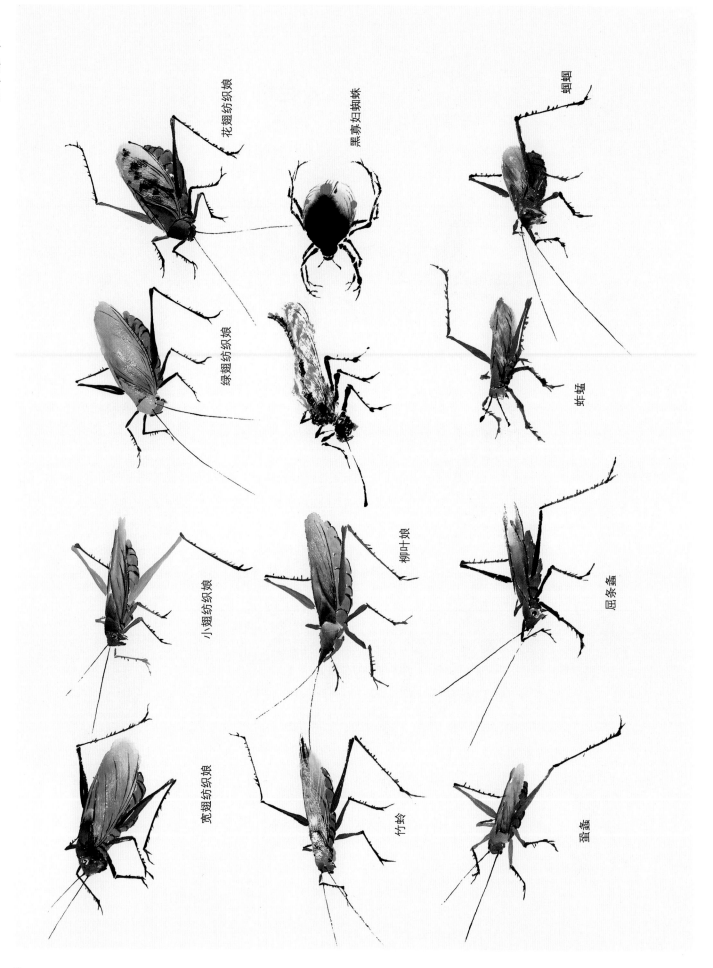

花翅纺织娘

黑寡妇蜘蛛

蝈蝈

绿翅纺织娘

蚱蜢

小翅纺织娘

柳叶娘

屈条螽

宽翅纺织娘

竹蛉

螋螽

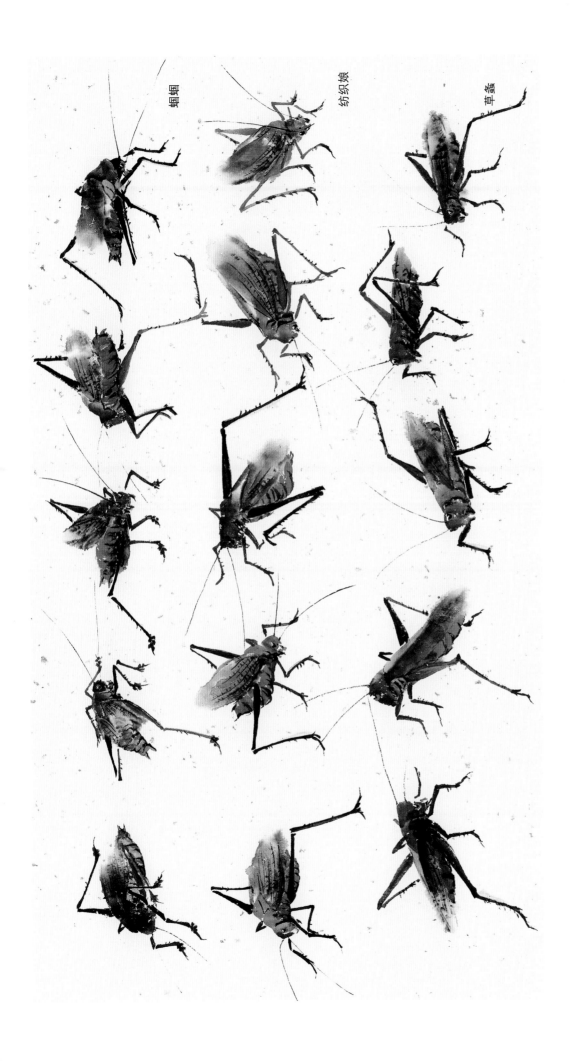

蝈蝈

纺织娘

草鋤

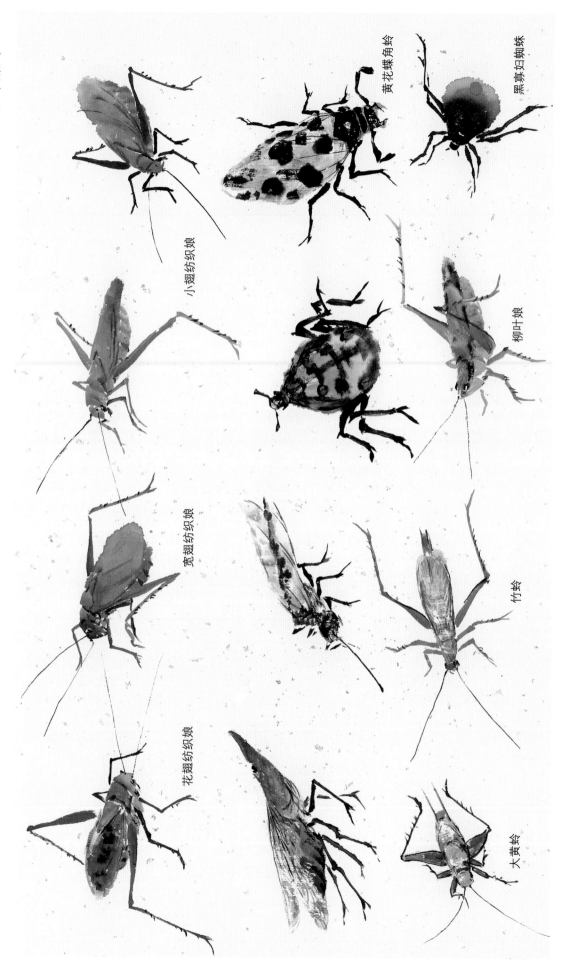

黄花蝶角蛉

黑寡妇蜘蛛

小翅纺织娘

柳叶娘

宽翅纺织娘

竹蛉

花翅纺织娘

大黄蛉

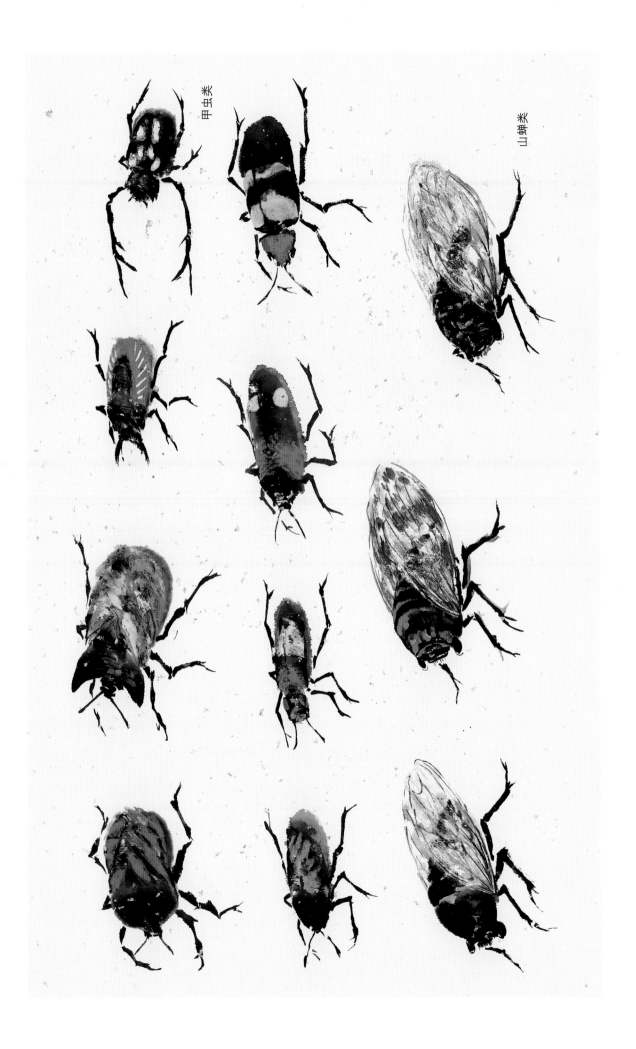

足缘蝽　　　　虎甲　　　　　　　　泡甲虫

独角仙　　　　巨型螽斯　　　　　　锥头蝗

叶修　　　　　无翅虎甲　　　　　　血鼻虫

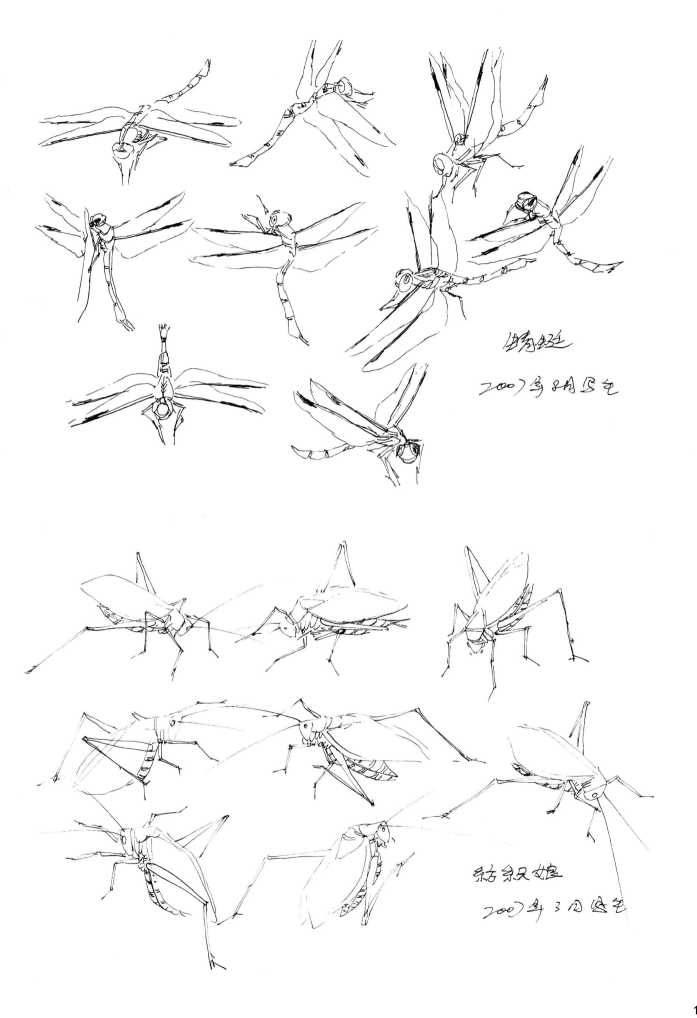

蜻蜓

2007年8月写生

纺织娘

2007年3月写生

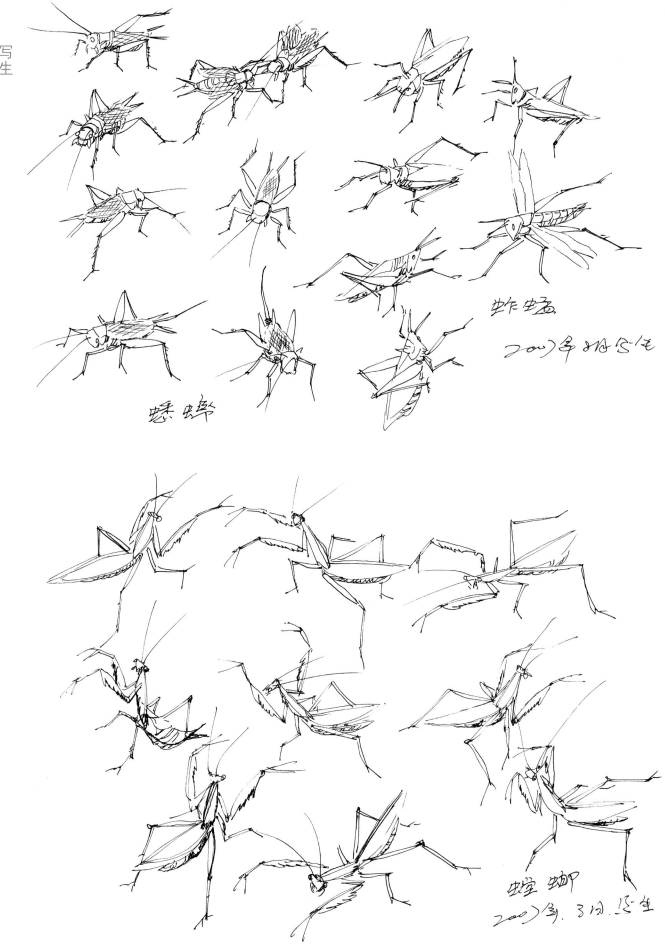

蚱蜢

二〇〇七年 × × 写生

蟋蟀

螳螂

二〇〇七年 三月 写生

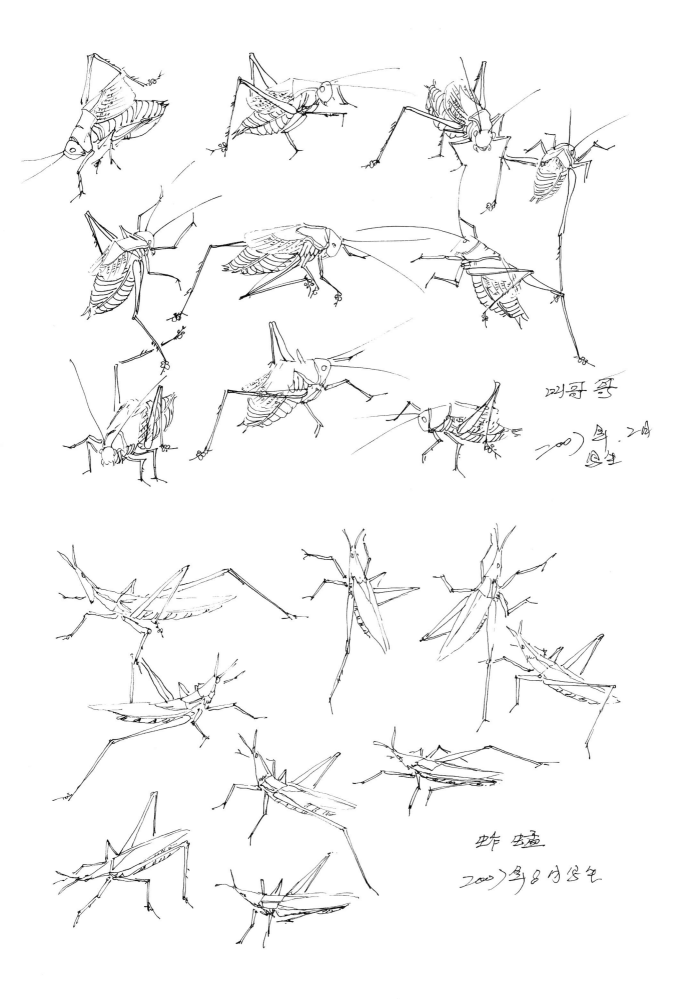

叫哥哥

二〇〇一年

蚱蜢

二〇〇一年8月

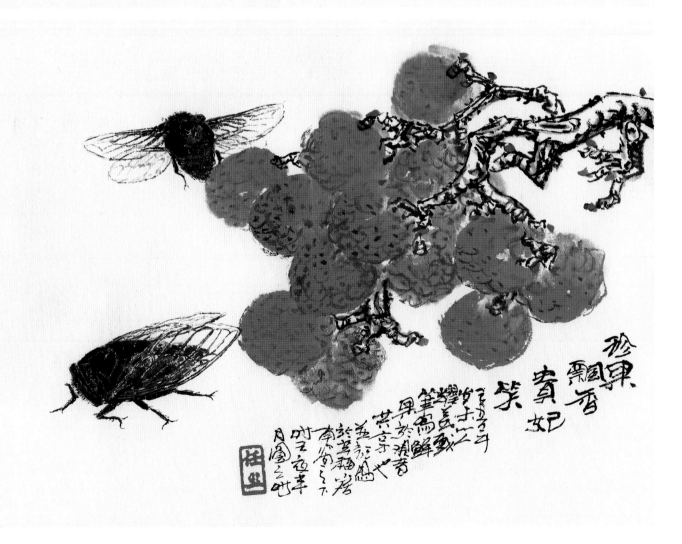

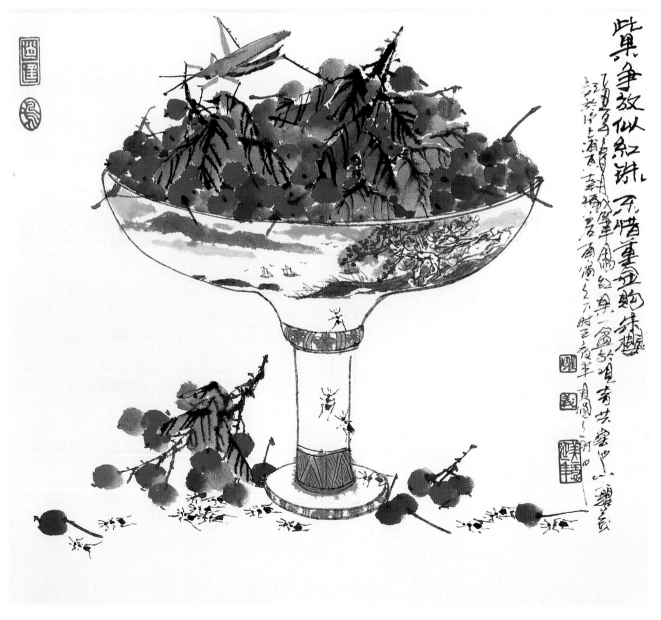

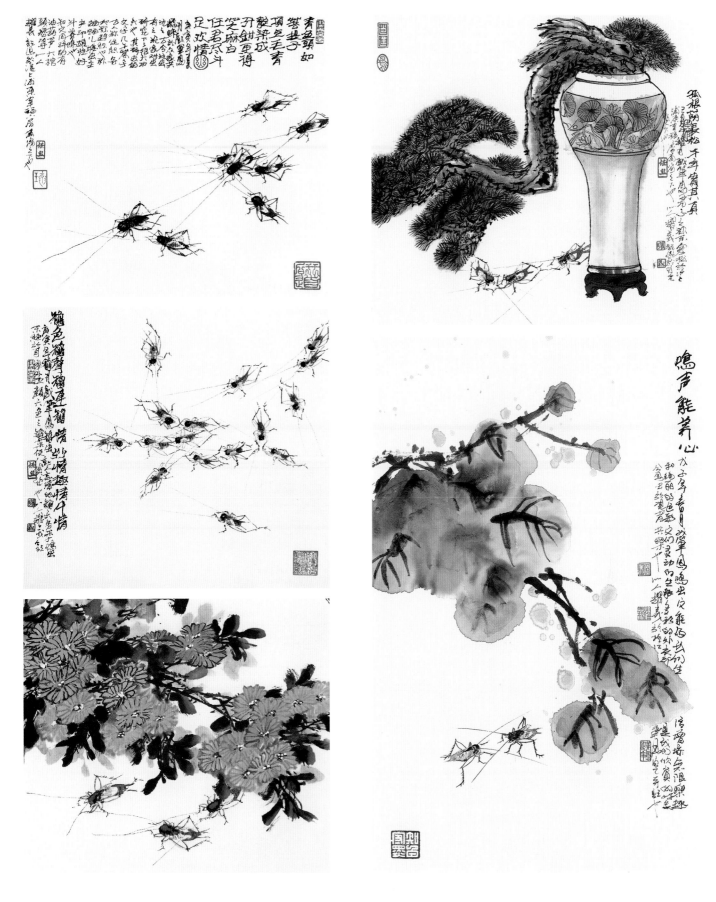

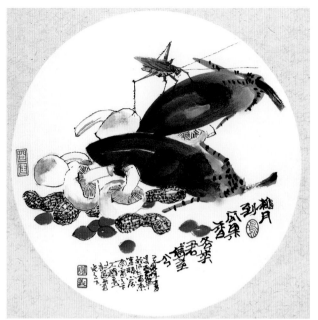

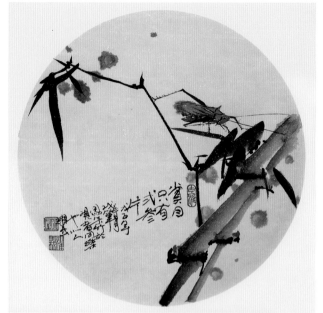

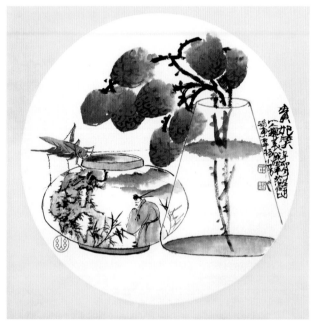

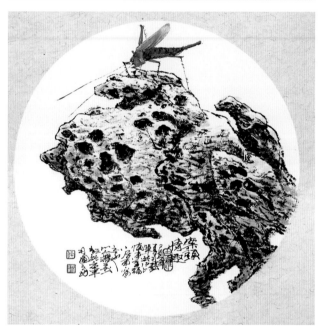

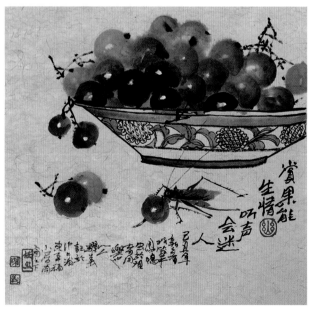

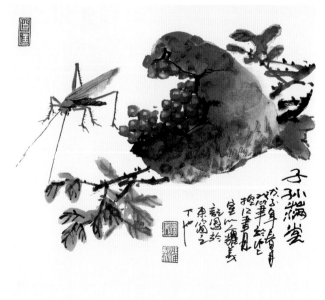

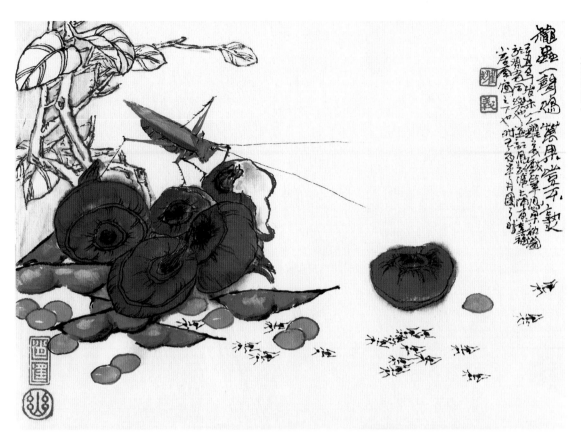

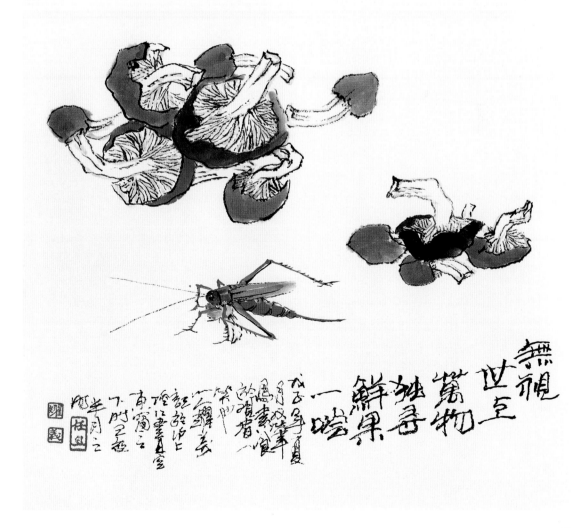

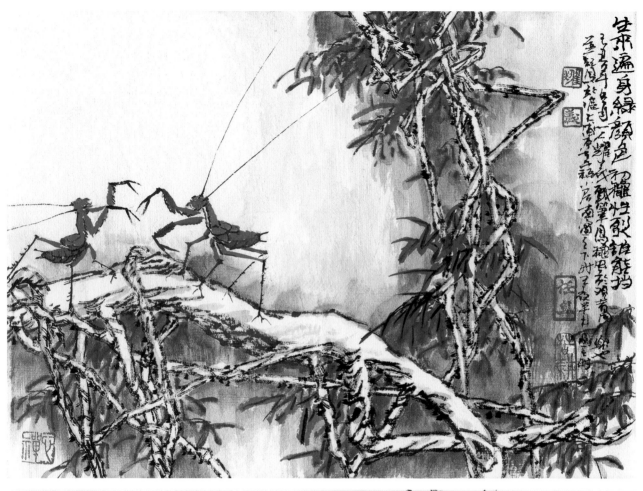

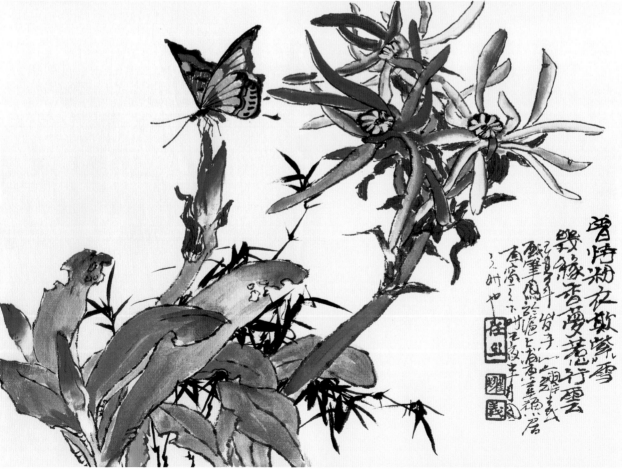

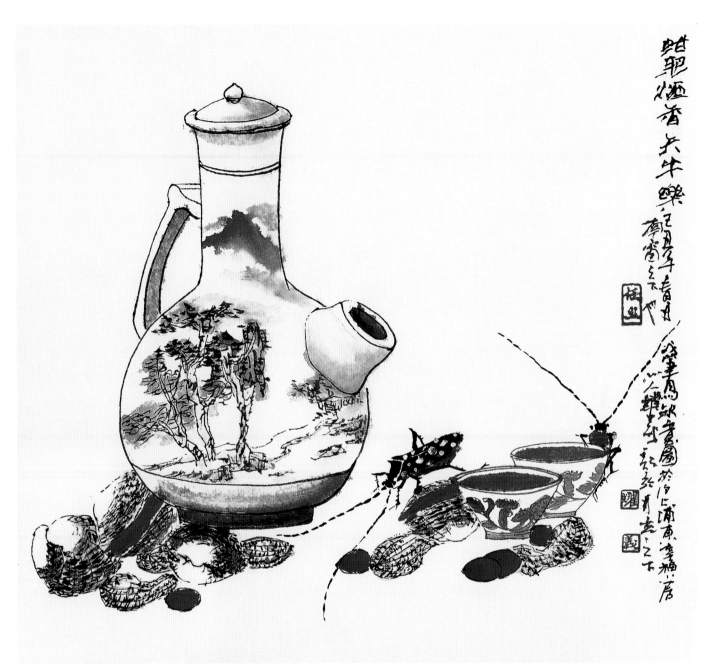

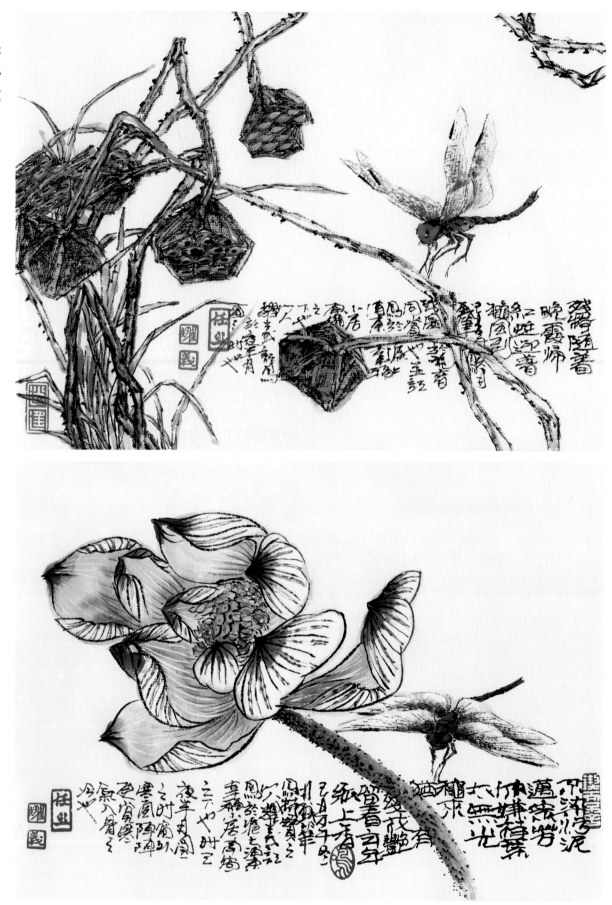

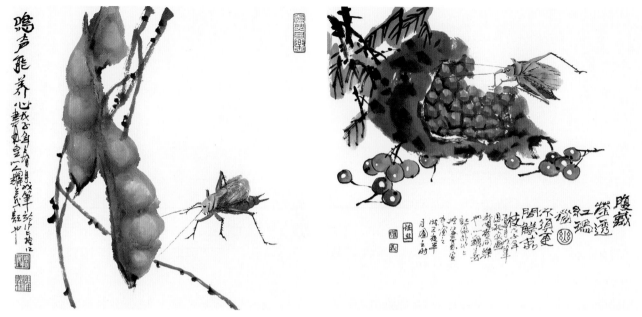

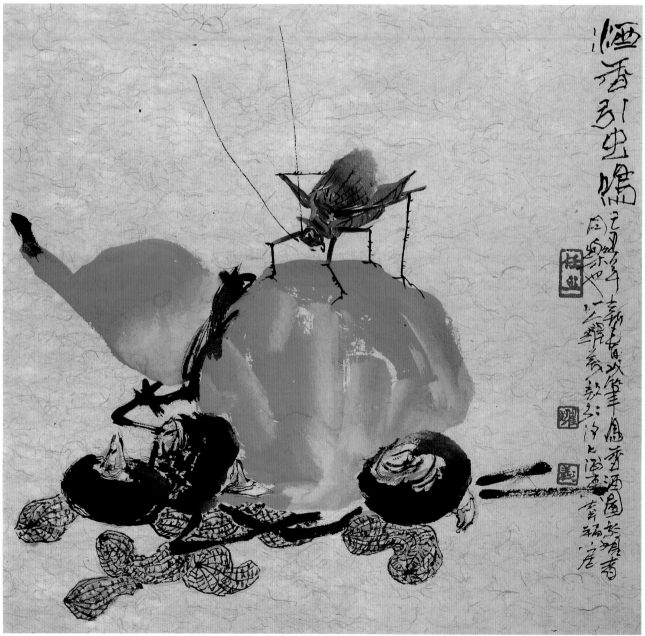

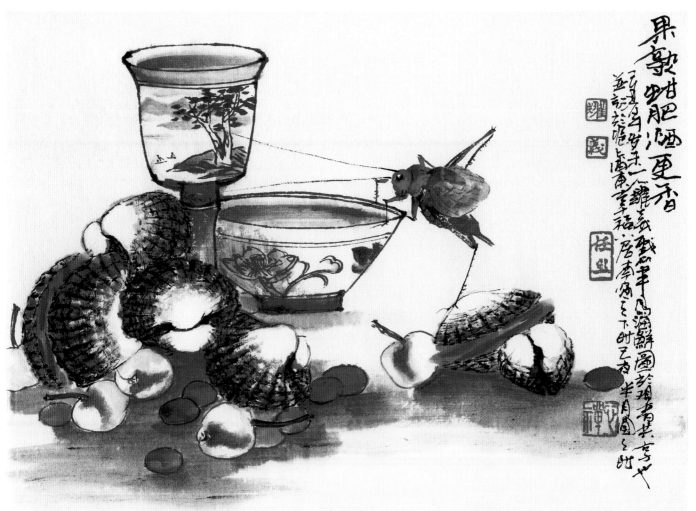

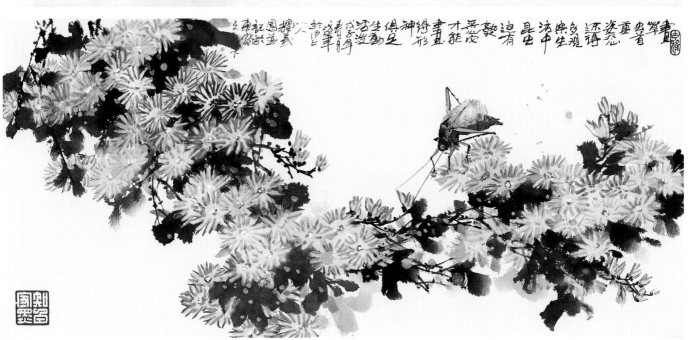

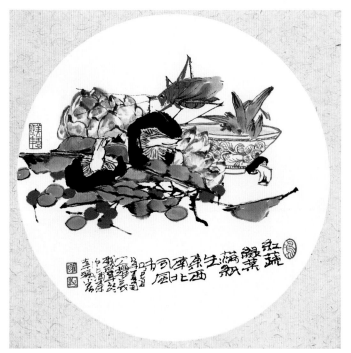

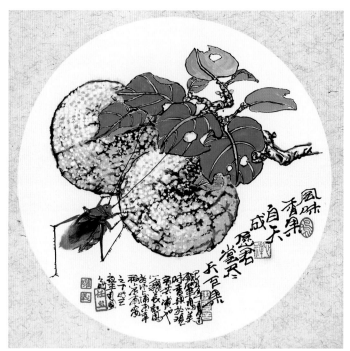

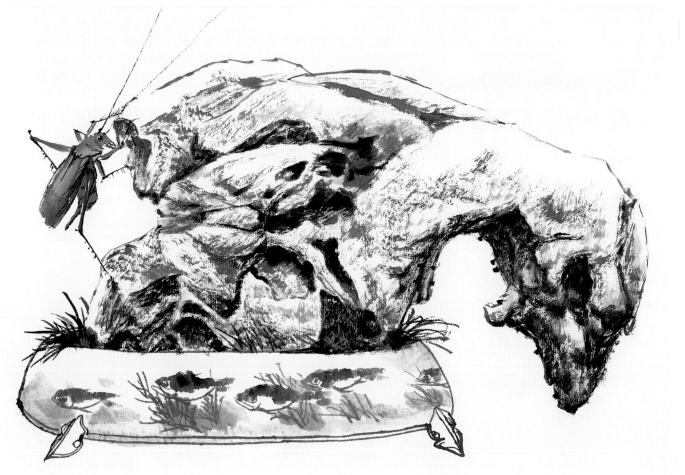

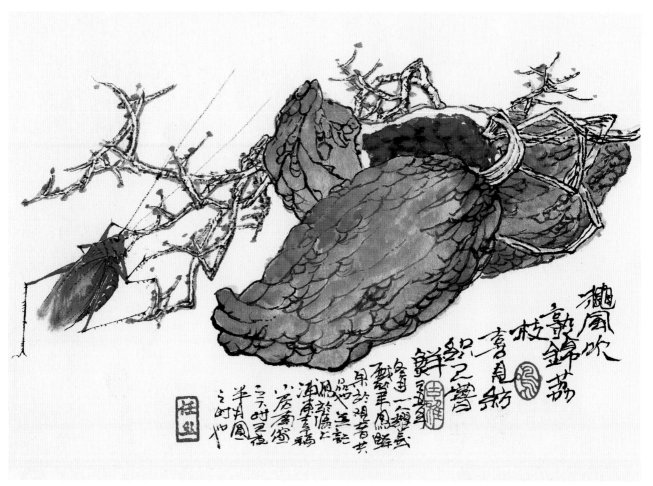

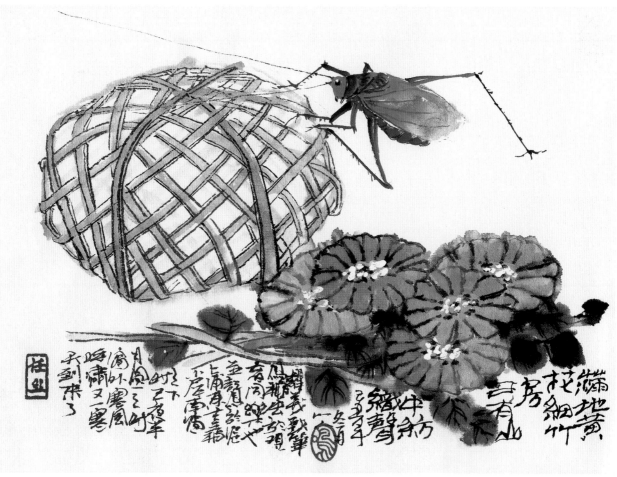

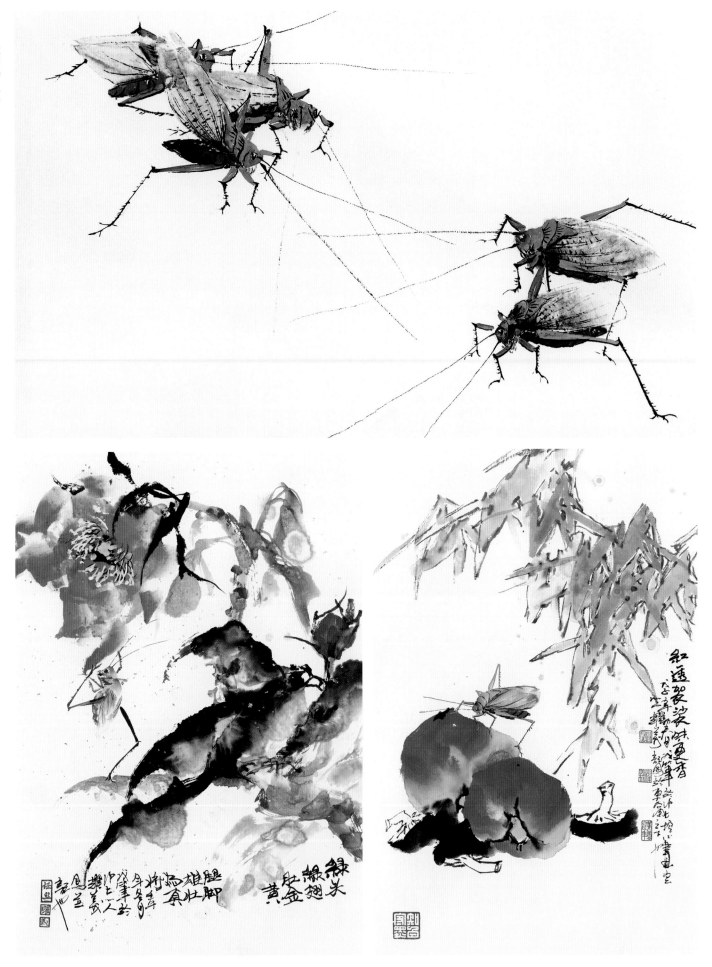

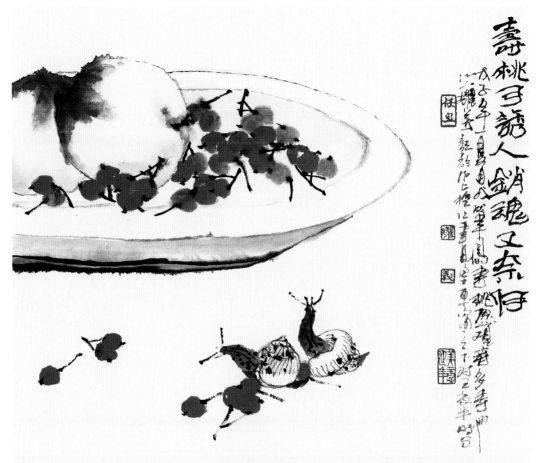

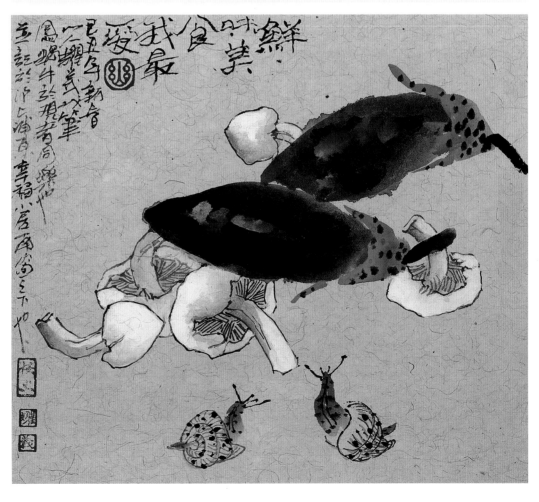

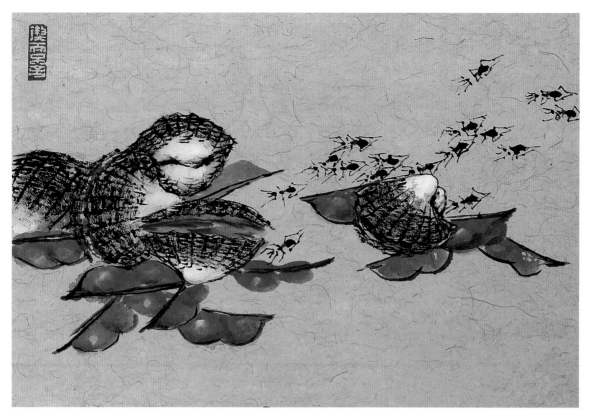

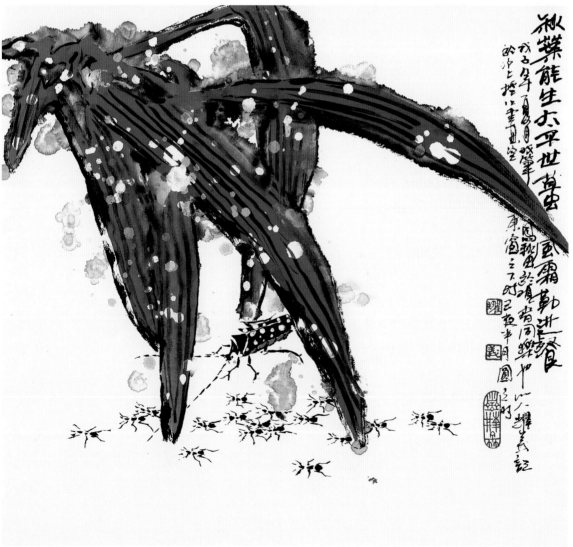

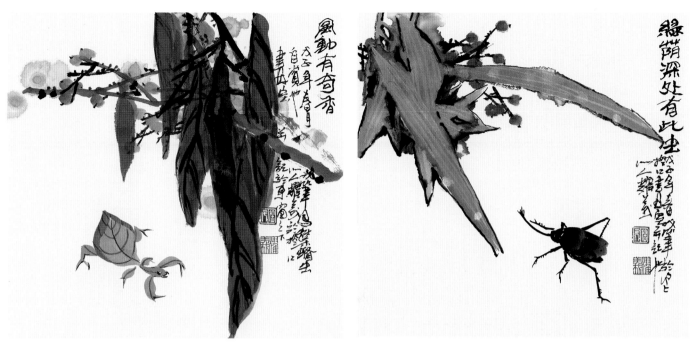

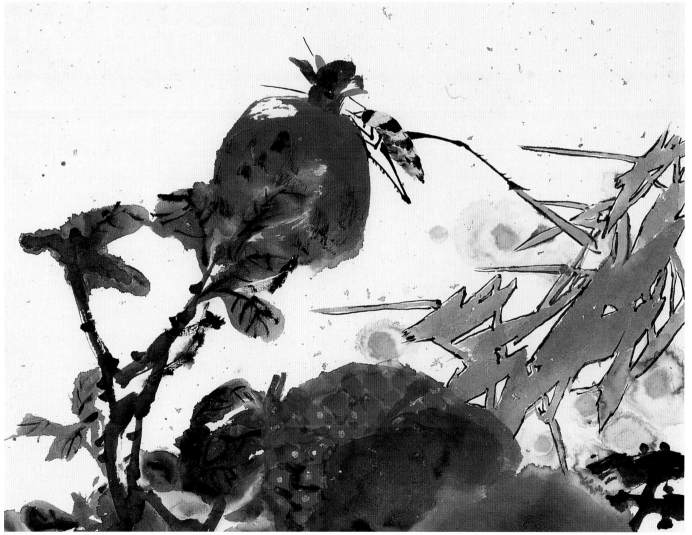

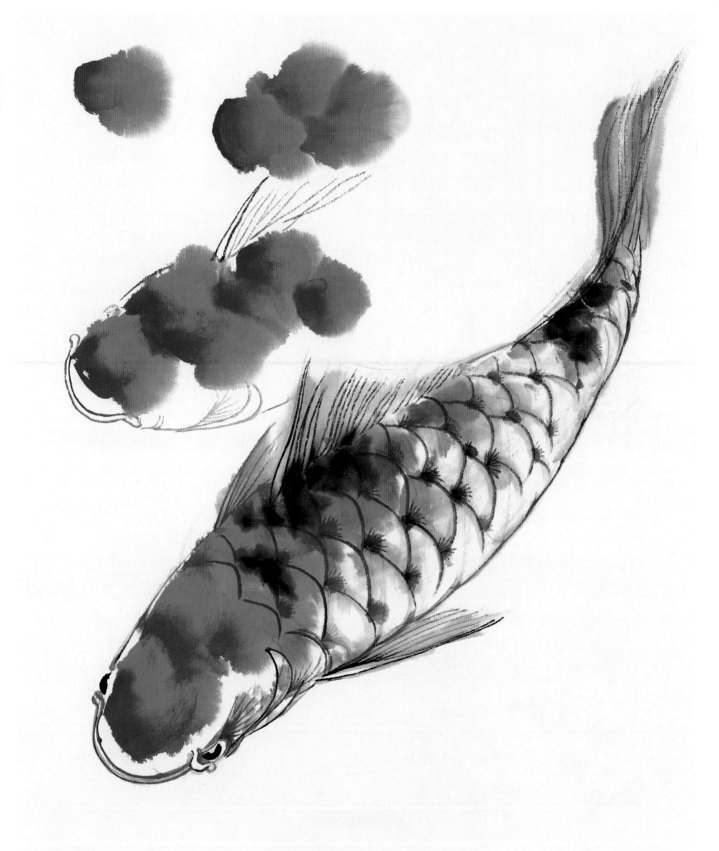

锦鲤鱼

锦鲤鱼是观赏鱼的一种，通体斑斓，色彩富变化。先蘸朱砂后用笔尖调些胭脂，用点虫法画头、背部的红色部分。换小笔用墨线勾勒鱼头及背鳍，继而勾勒鱼的鳞片及身体和胸、尾鳍。成形后，用中墨在鳞片的交界处点染，用朱砂在鱼的背部点染，鱼鳍部分染较暖的汁绿色。

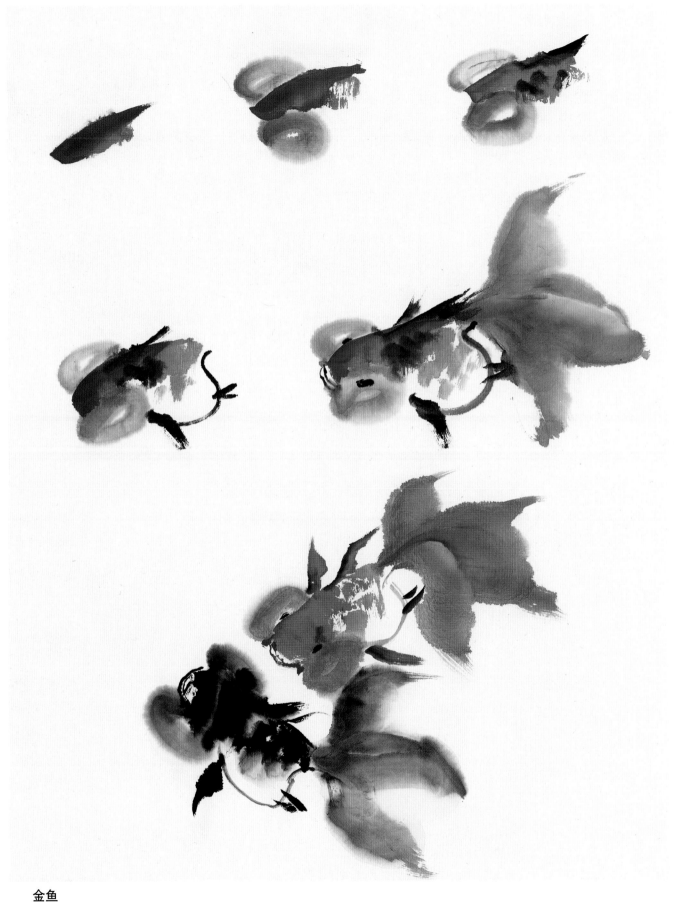

金鱼

金鱼是观赏鱼的一种，品种很多，外形不一，色彩亦富变化。先蘸朱砂，笔尖调些胭脂，画出头顶部分。再蘸赭石，笔尖调些淡墨画出两个水泡眼，同时在背部用墨色点染。用墨线勾勒鱼身后再画鱼尾及点睛。

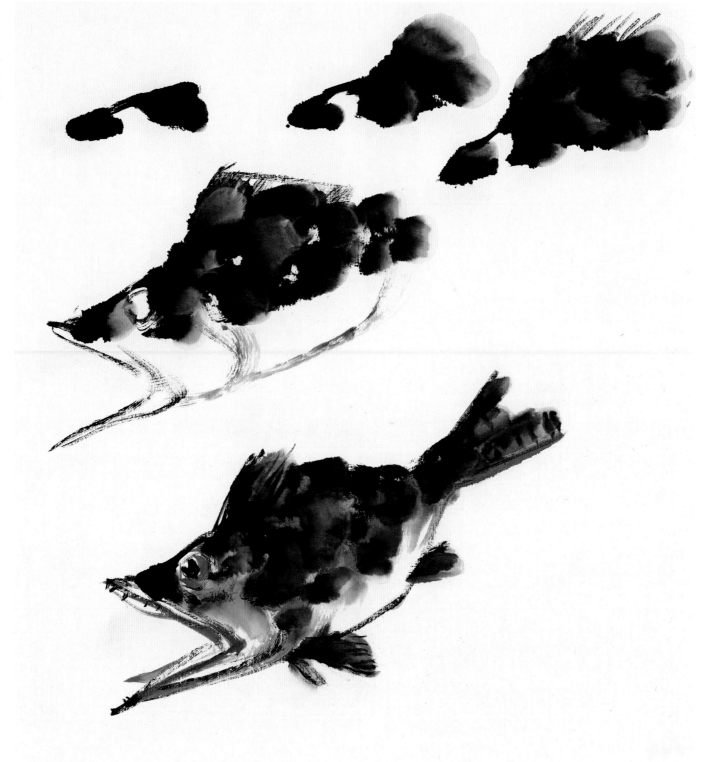

鳜鱼

　　鳜鱼是淡水食用鱼的一种，味鲜美，外形凶悍，嘴较大，通体有黑斑，因"鳜"与"贵"同音而寓意富贵。先蘸深墨用点乱法画出头顶部分，再扩展画出鳃部及鱼身的前半部分，继续扩展画出尾部。然后用焦黑画背鳍及鱼嘴部分，再用淡墨勾勒鱼肚。用深墨点睛，补画胸腹鳍及尾鳍，用赭色作勾勒点染。

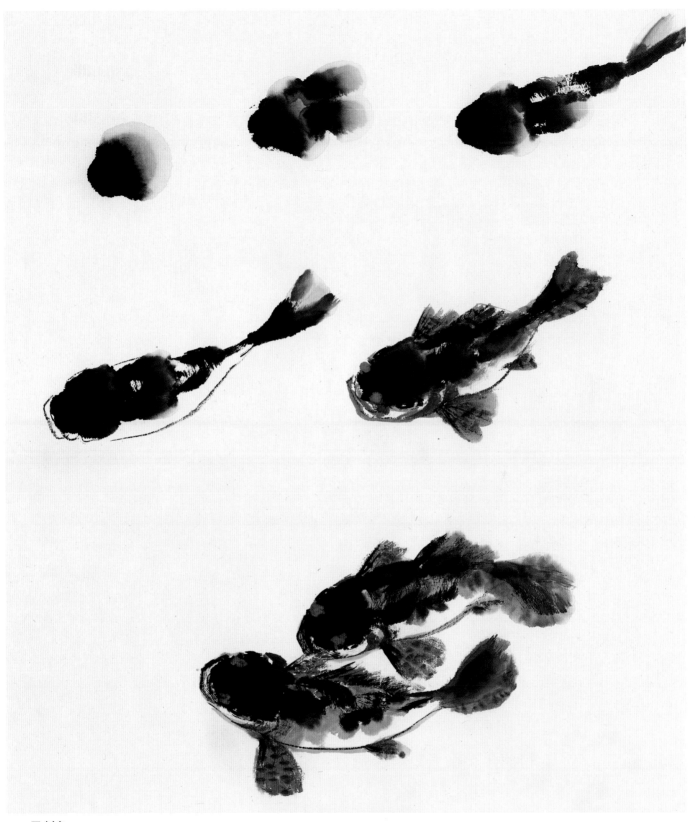

昂刺鱼

　　昂刺鱼是淡水食用鱼的一种，体形较小，背鳍有硬刺。先用湿笔蘸深墨，用乱笔法画出鱼的头顶部分，依次画出鱼的背部及尾部，再用深墨勾勒腹部及嘴部，随后用深墨点睛、画鳍，用赭色点染鱼身。

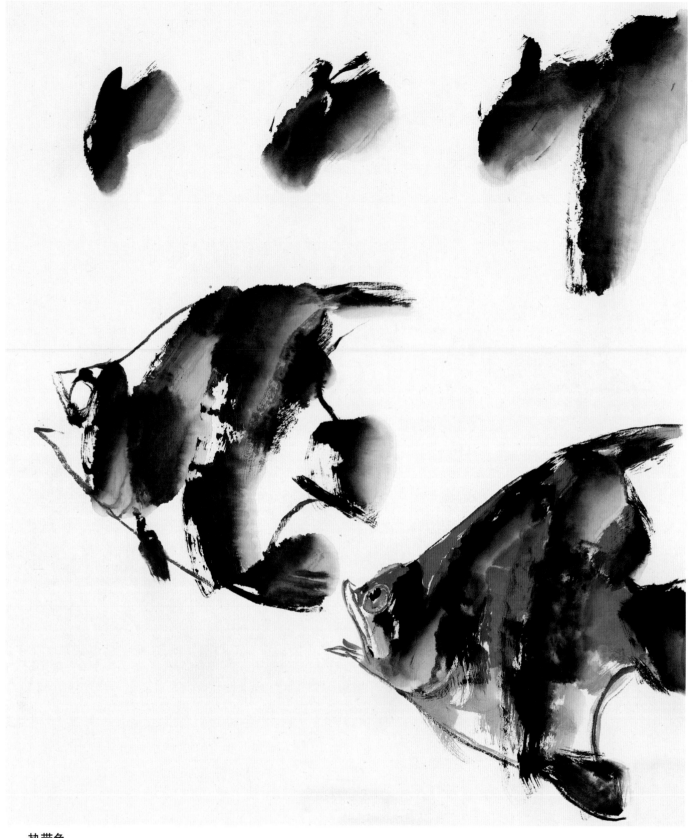

热带鱼

　　热带鱼生活于海水中，品种很多，皆色彩斑斓。先用湿笔蘸深墨画出头顶部及腮部，顺势画出部分鱼身，然后用墨线勾出鱼的外形及眼眶并补画鱼鳍、鱼尾，最后用深墨点睛，用朱砂及汁绿等色点染鱼身。

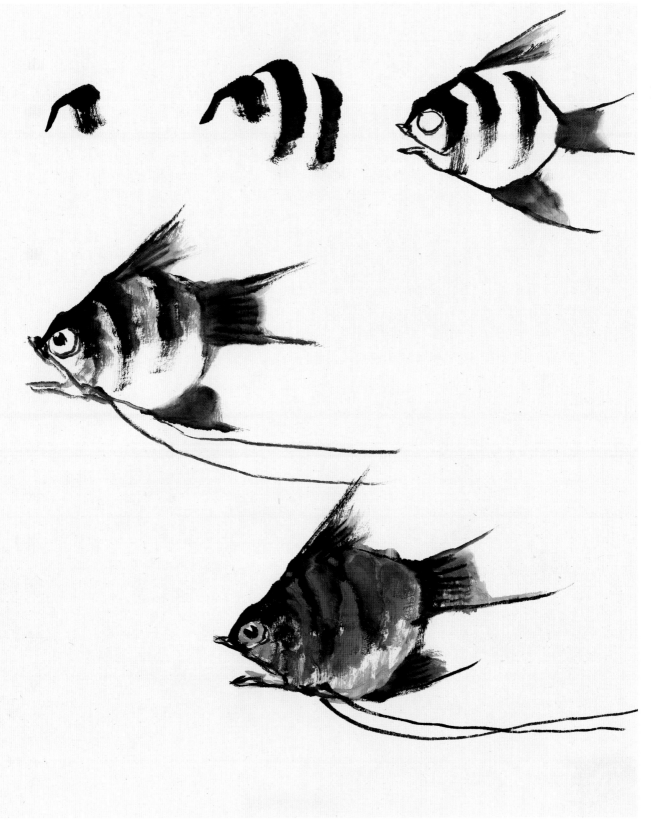

神仙鱼

神仙鱼是热带淡水鱼，属观赏鱼类，鱼身扁阔，有花纹。先蘸深墨画出鱼头的顶部及腮部，顺势带出鱼身的部分花纹，再用墨线勾勒鱼身的轮廓及背、腹、尾鳍，然后用深墨点睛并画出腹部的长须。最后用朱砂、汁绿等色点染鱼身。

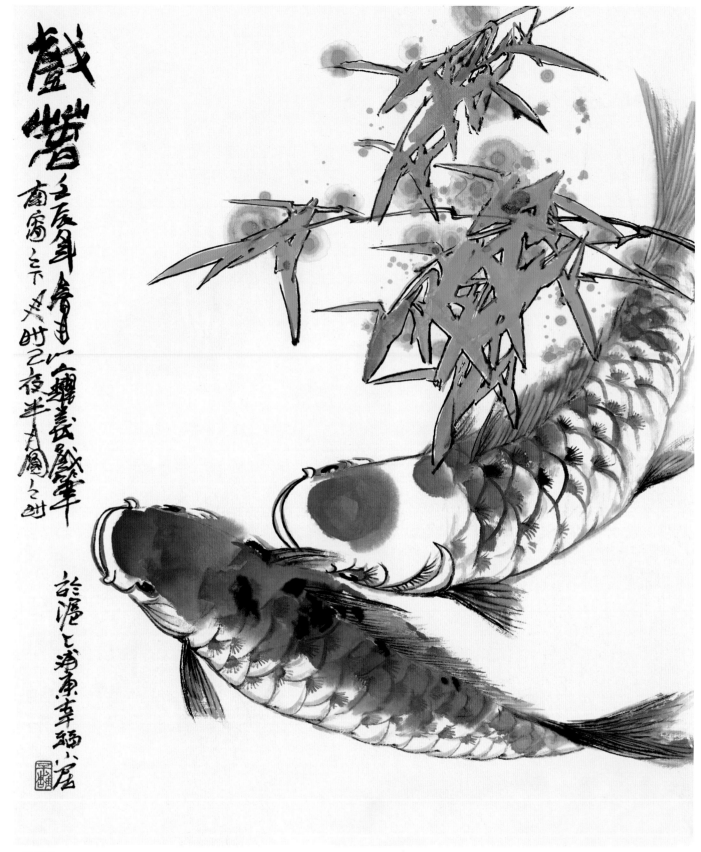

锦鲤鱼

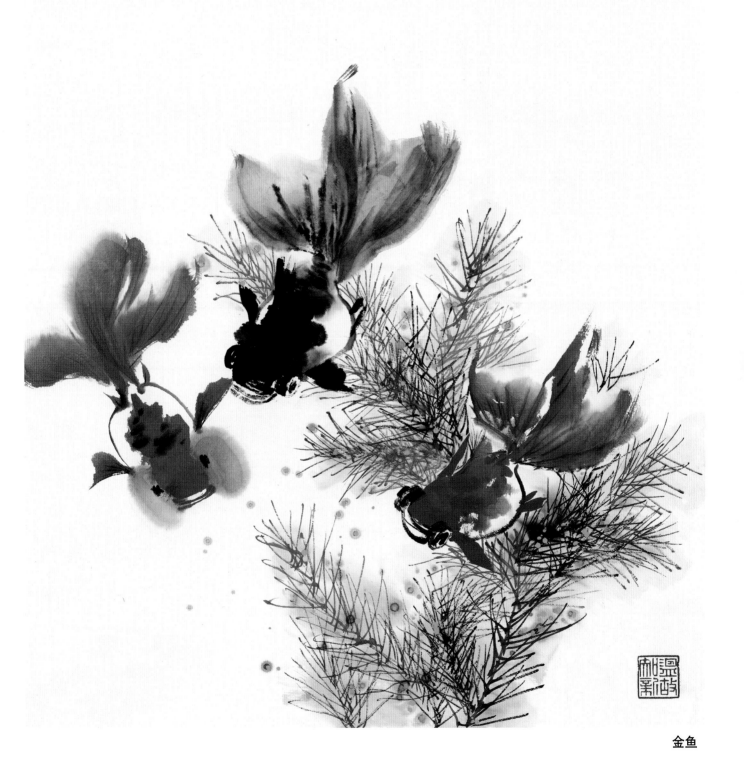

金鱼

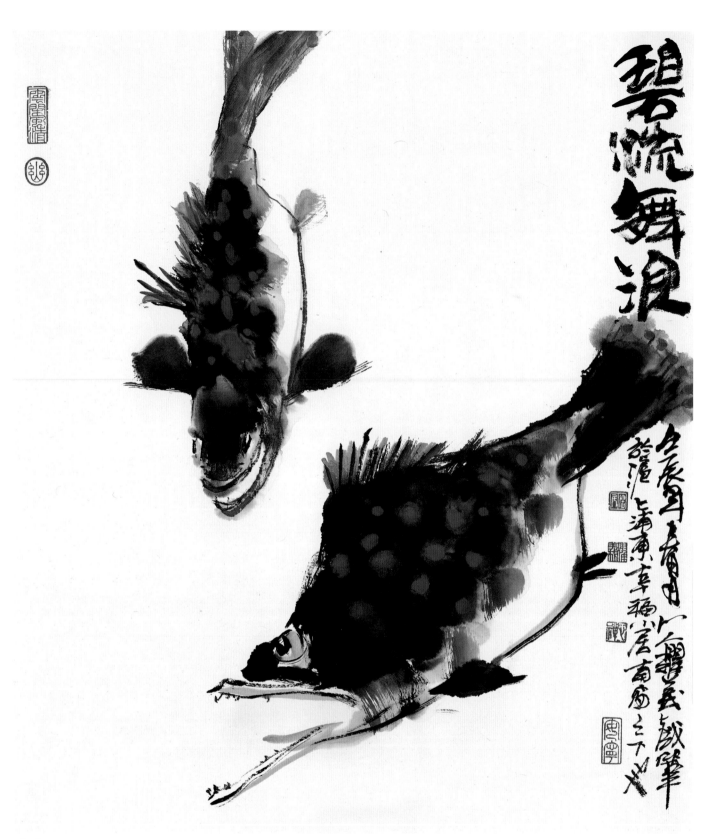

鳜鱼

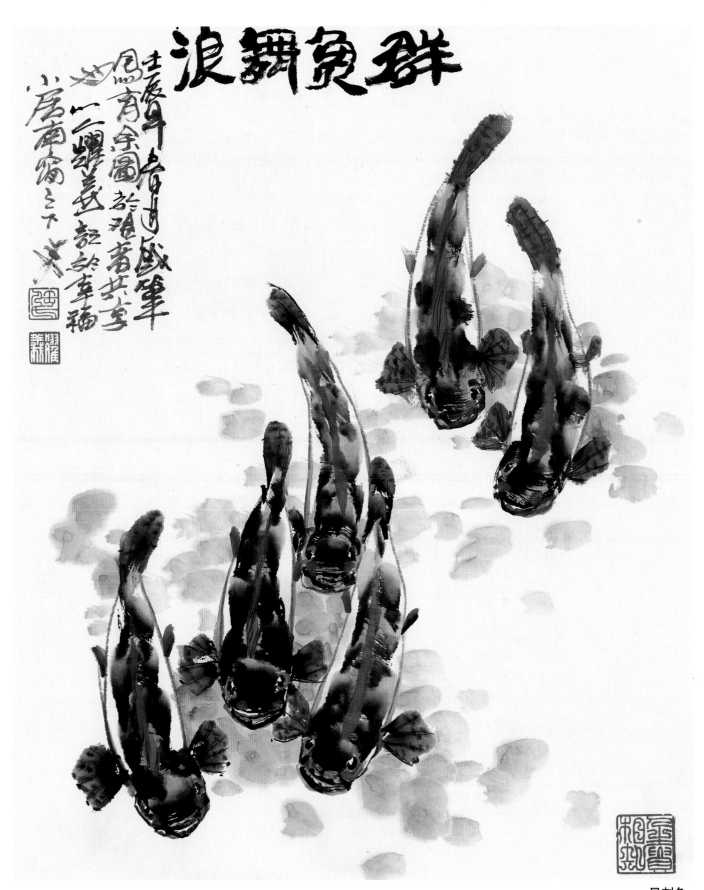

昂刺鱼

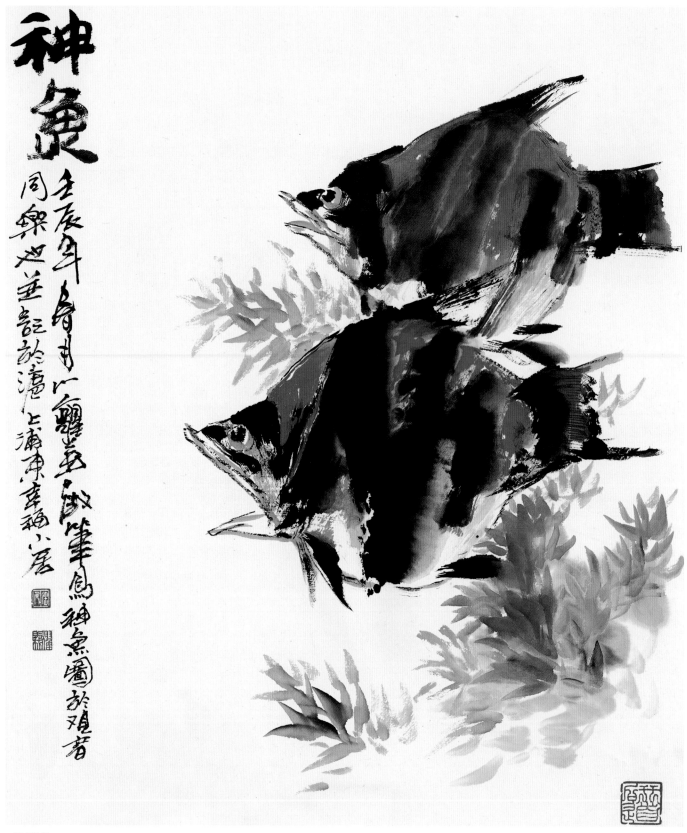

热带鱼

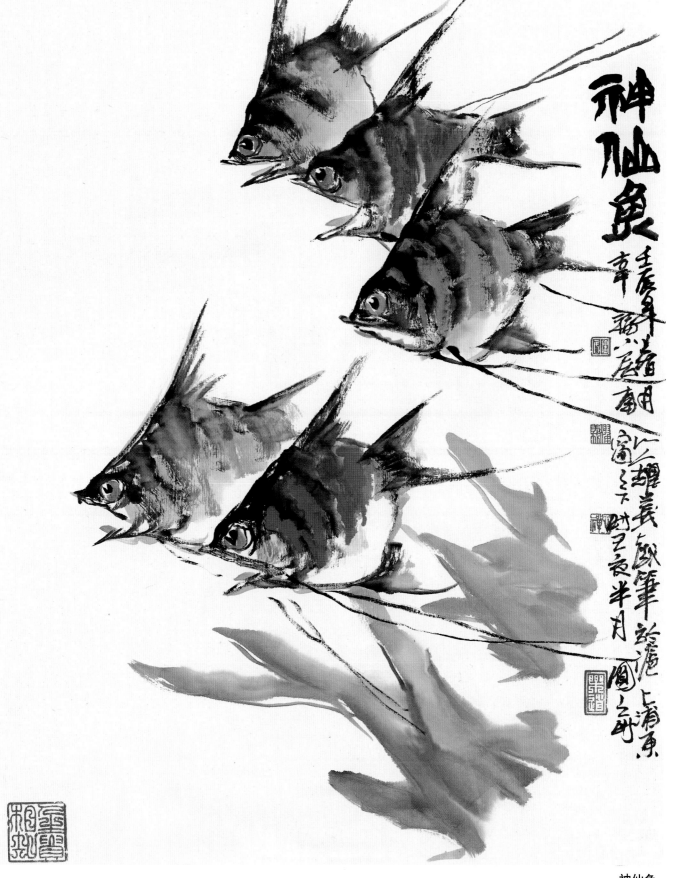

神仙鱼

图书在版编目(CIP)数据

　　中国画入门：虫鱼 ／ 任耀义著. —— 上海 ：上海书画出版社，2012.6

　　ISBN 978-7-5479-0422-0

　　Ⅰ．①虫… Ⅱ．①任… Ⅲ．①昆虫－草虫画－国画技法②鱼－草虫画－国画技法 Ⅳ．①J212.27

中国版本图书馆CIP数据核字(2012)第097842号

中国画入门·虫鱼

任耀义　著

责任编辑	孙　扬
审　读	华逸龙
责任校对	柏　龙
封面设计	杨关麟
技术编辑	杨关麟　包赛明

出版发行	上海书画出版社
地址	上海市延安西路593号　200050
网址	www.shshuhua.com
E-mail	shcpph@online.sh.cn
制版	上海文高文化发展有限公司
印刷	上海画中画包装印刷有限公司
经销	各地新华书店
开本	889×1194　1/16
印张	3
版次	2012年6月第1版　2018年2月第3次印刷
印数	7,601-9,400

书号	**ISBN 978-7-5479-0422-0**
定价	**20.00元**

若有印刷、装订质量问题，请与承印厂联系